越玩越聰明的

數學遊戲 **5**

吳長順 著

三民書局

國家圖書館出版品預行編目資料

越玩越聰明的數學遊戲 5 / 吳長順著.－－初版一刷.－－臺北
市：三民，2019
面；　公分

ISBN 978－957－14－6603－3　(平裝)
1.數學遊戲

997.6　　　　　　　　　　　　　　　　　108003738

© 　越玩越聰明的數學遊戲 5

著 作 人	吳長順
責任編輯	郭欣瓚
美術設計	黃顯喬
發 行 人	劉振強
發 行 所	三民書局股份有限公司
	地址　臺北市復興北路386號
	電話　(02)25006600
	郵撥帳號　0009998-5
門 市 部	(復北店)臺北市復興北路386號
	(重南店)臺北市重慶南路一段61號
出版日期	初版一刷　2019年4月
編　　號	S 317350

行政院新聞局登記證局版臺業字第〇二〇〇號

有著作權‧不准侵害

ISBN　978-957-14-6603-3　　(平裝)

http://www.sanmin.com.tw　三民網路書店
※本書如有缺頁、破損或裝訂錯誤，請寄回本公司更換。

原中文簡體字版《越玩越聰明的數學遊戲2－數學達人》(吳長順著)
由科學出版社於2015年出版，本中文繁體字版經科學出版社
授權獨家在臺灣地區出版、發行、銷售

前 言

　　你有數學恐懼症嗎？據說世界上每五個人就有一個人害怕數學。解答數學題，對他們來說如同火烤一樣的難受，不是不會，而是一接觸這些知識就有了強大的抵觸情緒，從而造成了真的怕數學了。本書就是治療這種病症的良方。

　　現在媒體上各種「達人秀」的真人節目非常流行。你是不是對那些能夠準確解答出各種稀奇古怪問題的達人敬佩不已呢？你不想成為這樣的人嗎？

　　當你翻開手中的這本書，你就會遇到許多引人入勝的「難題」，要順利解答它們，所用的數學知識可能不多也沒那麼高深，但卻需要很強的分析判斷、歸納推理、抽象概括等能力，以及靈活機智的數學思想和方法。

　　數學思想和方法，正是解決數學問題的根本所在，你願不願意成為引人矚目的數學達人呢？

　　本書可謂是一座培養「數學達人」的訓練營，透過那看似「模模糊糊一大片」的各種趣題，培養你具備獨特的思維，看清楚「清清楚楚一條線」的數學原理。解答數學遊戲題目，要機智，也要理智。

透過本書精心挑選的遊戲，一定能夠發現出你眼中獨特的數學規律和精巧方法。

　　成為數學達人，或許不是太久的事。透過練習本書中的題目，填數、拼接、思考、演算，無一不是樂趣和欣喜。這裡絕不是課本的翻版，更不是習題的再造，它是充滿了樂趣的祕密世界，是真正讓人感受數學達人樂趣的快樂天地。

　　本書中，各式各樣的趣題，一定會使大家產生很大的興趣，在興趣中領悟、探索、發現，從而鍛鍊思維能力和創造能力，提高數學學習力。輕鬆動腦動手，快樂伴你左右。

　　由於水平所限，不足之處在所難免，望廣大讀者批評指正。

<div style="text-align: right">

吳長順

2015 年 2 月

</div>

目　次

CONTENTS

1 六個數字 ★☆☆

請在每道算式的空格內，填入數字 1、2、3、4、5、6，使三道
等式都能夠成立。

你能完成嗎？

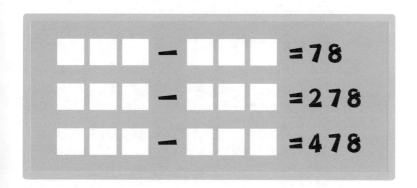

1 六個數字 答案

$$234 - 156 = 78$$

$$243 - 165 = 78$$

$$612 - 534 = 78$$

$$621 - 543 = 78$$

$$514 - 236 = 278$$

$$541 - 263 = 278$$

$$623 - 145 = 478$$

$$632 - 154 = 478$$

2 填數巧算 111　★☆☆

請將數字填入空格內,使每條直線上(共 6 條)的 6 個數之和皆為 111,且每個圓環(共 3 個)上的 12 個數之和皆為 222。

試一試,你能完成嗎?

2▶ 填數巧算 111 答案

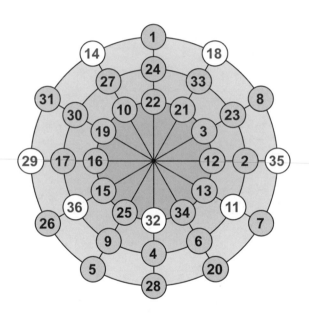

二、神奇圖形

3▶ 完美五邊形之 I ★☆☆

請你將每條線段圓圈內大數與小數之間的差,填在方框內。

你能說出你所填的 15 個數有什麼特點嗎?

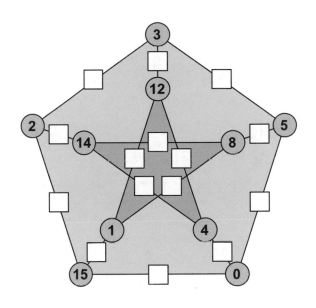

3▶ 完美五邊形之Ⅰ 答案

方框內所填的數，恰好出現連續自然數 1～15。

4▶ 完美五邊形之 2　　　　　　　　★☆☆

請你將每條線段上菱形內大數與小數之間的差，填在圓圈內。

你能說出你所填的 9 個數有什麼特點嗎？

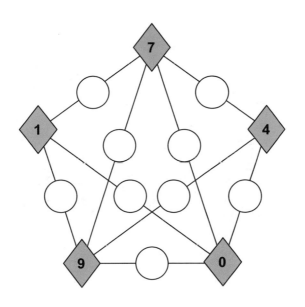

4▶ 完美五邊形之 2 （答案）

圓圈內恰好出現連續自然數 1～9。

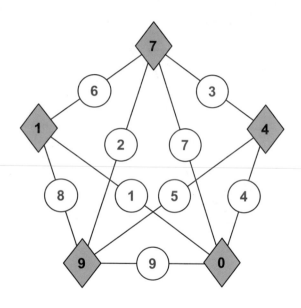

5▶ 五個加號　　　　　　　　　　　　★☆☆

請在兩道算式等號左邊的數字鏈——「15897」共添上五個加號，
使算式都等於 111。

你能完成嗎？

$$1 \ 5 \ 8 \ 9 \ 7 = 111$$
$$1 \ 5 \ 8 \ 9 \ 7 = 111$$

6▶ 拼正方形　　　　　　　　　　　　★☆☆

左圖是用三塊拼板拼出來的半個正方形。

請你用卡片紙複製拼板，可以利用它們拼出一個完整的正方形。

你能完成嗎？

5▶ 五個加號 答案

$$15 + 89 + 7 = 111$$
$$1 + 5 + 8 + 97 = 111$$

6▶ 拼正方形 答案

⑦ 玩轉六面體填數　　　　　　　★★☆

來看這樣一個立方體，我們設計成如下的形式：

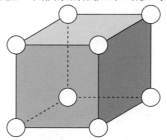

請在空格內填入 1、2、3、4、5、6、7、8 各一次，使這個立方體的每個面上的數之和皆為偶數。

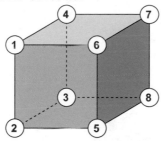

如圖，最上面 $1+4+7+6=18$ 與最下面 $2+3+8+5=18$ 的和都是 18，而 4 個側面分別是 $1+4+3+2=10$；$1+6+5+2=14$；$4+7+8+3=22$；$6+7+8+5=26$。

調整一下，讓這個立方體的每一面上的數之和都相等，你能完成嗎？

如果讓 6 個面上的數之和分別為 13、15、17、19、21、23 六個連續奇數，你能辦到嗎？

請分別試一試。

7 玩轉六面體填數 答案

每面的數之和相同，都是 18。

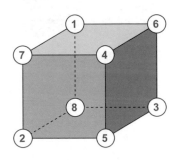

各個面上的數之和恰好為 13、15、17、19、21、23 六個連續奇數。

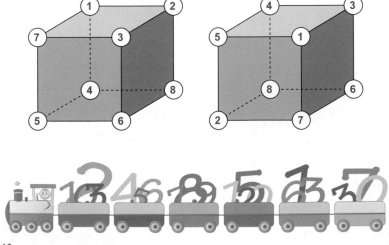

 拼五角星之 I　　　　　　　　　★★☆

依照線段將此十邊型劃分為 6 塊，用來拼出一個五角星。

試試看，你能完成嗎？

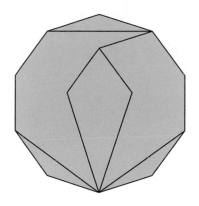

9 拼五角星之 2 ★★☆

依照線段將此正方形劃分為 7 塊，用來拼出一個五角星。

試試看，你能完成嗎？

9▶ 拼五角星之2 答案

10▶ 平移拼圖 　　　　　　　　　　　　　★★☆

請複製圖中的拼板，可用來拼出一個正方形。如果你能順利完成，那麼請你試試看能否看拼出一個正六邊形？

拼圖的過程中，所有的拼板只能平移，不能旋轉以及翻轉。

試一試，你能完成嗎？

10▶ 平移拼圖 答案

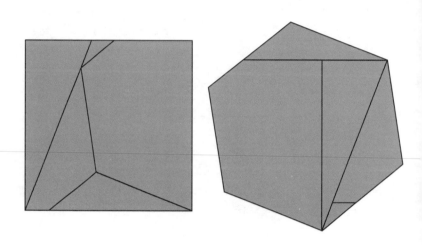

三、奇奇怪怪

11▶ 奇數奇式　　　　　　　　　　　★☆☆

每道算式的空格內，分別填入奇數數字 1、3、5、7、9，使之成為等式。

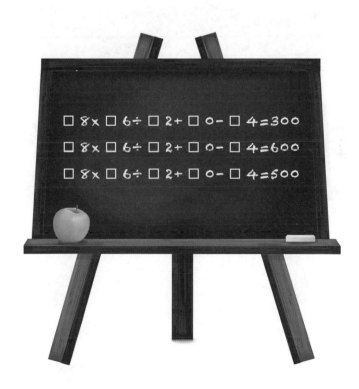

11▶ 奇數奇式 答案

$$78×56÷12+30-94=300$$
$$78×96÷12+30-54=600$$
$$58×96÷12+70-34=500$$

奇奇怪怪

12 奇數趣式 ★☆☆

請在每組算式的四個空格內，填入 1、3、5、7 四個奇數數字，

使等式都能夠成立。

你來試試看，你能完成嗎？

提示：每組算式中的四個因數恰好出現數字 1～8 各一次。

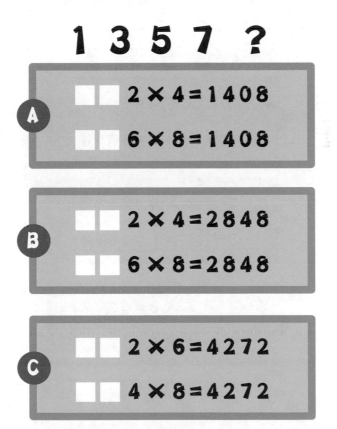

1 3 5 7 ?

A
□□ 2 × 4 = 1408
□□ 6 × 8 = 1408

B
□□ 2 × 4 = 2848
□□ 6 × 8 = 2848

C
□□ 2 × 6 = 4272
□□ 4 × 8 = 4272

12 奇數趣式 答案

在乘法中未知的，在除法中變成已知，也就是乘法是知道兩個因數求積，而除法與此相反，是知道積和其中一個因數求另一個因數，所以除法是乘法的逆運算。

其中一位數的因數都是已知的，又知道了它們的積，求另一個因數就變得非常簡單了。

1 3 5 7 ?

A

$352 \times 4 = 1408$

$176 \times 8 = 1408$

B

$712 \times 4 = 2848$

$356 \times 8 = 2848$

C

$712 \times 6 = 4272$

$534 \times 8 = 4272$

13 巧得 39 ★☆☆

請在空格內填入 6、7、8、9、10、11、12，使每個三角形 3 條
邊上的數之和皆為 39。

你能完成嗎？

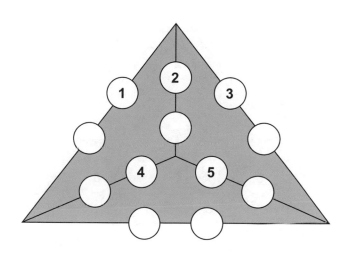

越玩越聰明的 數學遊戲 5

13 ▶ 巧得 39 答案

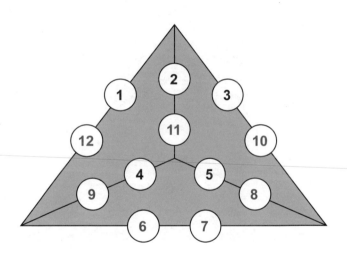

24

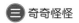
14 妙算 ★☆☆

用數字 1～9，組成一個六位數和一個兩位數（算式中給出了數字 7 的位置）。請將數字 1、2、3、4、5、6、8、9 填入空格內，使之成為一道答案為 88888688 的算式。

這樣的算式有兩種，其中之一是「3174596 × 28 = 88888688」。

試試看，你能找出另外一種填法嗎？

提示：兩位數的因數為質數 19。

14▶ 妙算 答案

知道了積和一個因數，便可求出另一個因數。

$$
\begin{array}{r}
4\ 6\ 7\ 8\ 3\ 5\ 2 \\
\times \qquad\quad 1\ 9 \\
\hline
8\ 8\ 8\ 8\ 8\ 6\ 8\ 8
\end{array}
$$

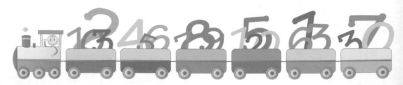

四、巧填趣分

15 巧十一 ★☆☆

請在圓環內填入 1、2、3、4、5、6、7、8、9、10 各數，使每條直線上的 3 個不同顏色圓環內的數之和都相等。如果你能夠正確填入，每種顏色圓環上的 11 個數之和皆為 187。

你能完成嗎？

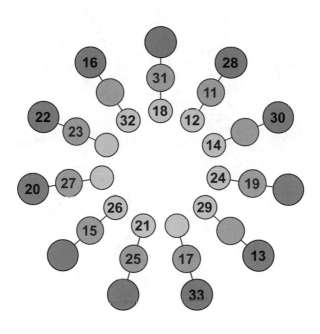

15 巧十一 答案

由給出的 28 ＋ 11 ＋ 12 得知，每條直線上的 3 個不同顏色圓環內的數之和都等於 51。找到關鍵處後，便可很快填寫出答案。

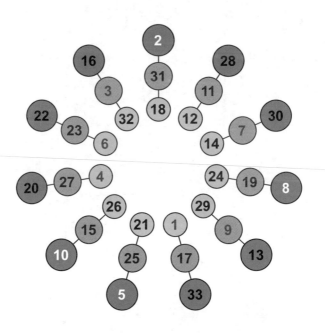

16 ▶ 巧去加號　　　　　　　　　　　★☆☆

圖中有兩道算式，顯然是左右不相等的。請試著將等號左右各去掉一個加號，使此兩道等式可以成立。

$$5+6+7+8=5+6+7+8+9$$

$$5+6+7+8=5+6+7+8+9$$

17 ▶ 趣補數字　　　　　　　　　　　★☆☆

這道算式非常有趣，答案和算式中的數字都是 3、6、5，但算式是不相等的。請幫算式加上一個數字，使得左右相等。你知道是什麼數字嗎？加在哪呢？

$$3^6 \times 5 = 365$$

16 巧去加號 答案

將第一道算式去掉等號左邊 6 與 7 中間以及等號右邊 5 與 6 中間的加號,使算式合併成左右皆為 80 的等式。

將第二道算式去掉等號左邊 7 與 8 中間以及等號右邊 6 與 7 中間的加號,使算式合併成左右皆為 89 的等式。

$$5 + 67 + 8 = 56 + 7 + 8 + 9 \ (= 80)$$
$$5 + 6 + 78 = 5 + 67 + 8 + 9 \ (= 89)$$

17 趣補數字 答案

這個數字是 4,加在答案中:

$$3^6 \times 5 = 3645$$

18▶ 趣味 123 之 1 ★☆☆

請在空格內填入適當的數，使圖中每直行、橫列、對角線上的 3
個數之和皆為 123。

試試看，你能根據給出的數推測出來嗎？

5	79	
		77

18 ▶ 趣味 123 之 1 答案

由於題目的要求是每直行、橫列、對角線上 3 數之和為 123，故根據給出的 3 個數即可推測出其他空格的數。

由最上面的一橫列得知最右上角的數為 $123 - 5 - 79 = 39$。

知道了 39 的位置，又知道了右下角的數為 77，它們中間的數就是 $123 - 39 - 77 = 7$。

又 5 和 77 在同一對角線上，故可以知道中間的數為 $123 - 5 - 77 = 41$。

5	79	39
	41	7
		77

到此，根據每直行、橫列、對角線上 3 數之和為 123，就可以很容易填出剩下的數了。

5	79	39
75	41	7
43	3	77

19▶ 趣味 123 之 2 ★☆☆

請在空格內填入適當的數，使圖中每直行、橫列、對角線上的 3 個數之和皆為 123。

試試看，你能根據給出的數推測出來嗎？

51	55	
		75

19▶ 趣味 123 之 2 (答案)

由於題目的要求是每直行、橫列、對角線上 3 數之和為 123，故根據給出的 3 個數即可推測出其他空格的數。

由最上面的一橫列得知最右上角的數為 $123 - 51 - 55 = 17$。

知道了 17 的位置，又知道了和它在同一直行 75 的位置，因此右下角的數為 $123 - 17 - 75 = 31$。

又 31 和 51 在同一對角線上，故可以知道中間的數為

$123 - 31 - 51 = 41$。

51	55	17
	41	75
		31

到此，根據每直行、橫列、對角線上 3 數之和為 123，就可以很容易填出剩下的數了。

51	55	17
7	41	75
65	27	31

20▶ 趣味 123 之 3 ★☆☆

請在空格內填入適當的數，使圖中每直行、橫列、對角線上的 3 個數之和皆為 123。

試試看，你能根據給出的數推測出來嗎？

53		
3		
		29

20 ▶ 趣味 123 之 3 答案

由於題目的要求是每直行、橫列、對角線上 3 數之和為 123，故根據給出的 3 個數即可推測出其他空格的數。

由最左邊的一直行得知最左下角的數為 $123 - 53 - 3 = 67$。

知道了 67 的位置，又知道了和它在同一橫列 29 的位置，因此最下面一列中間的數為 $123 - 67 - 29 = 27$。

又 53 和 29 在同一對角線上，故可以知道中間的數為
$123 - 53 - 29 = 41$。

53		
3	41	
67	27	29

到此，根據每直行、橫列、對角線上 3 數之和為 123，就可以很容易填出剩下的數了。

53	55	15
3	41	79
67	27	29

21 趣填質數　　　　　　　　　★☆☆

質數又稱素數。一個大於 1 的自然數，如果除了 1 和它自身外，不能被其他自然數整除，就被稱為質數。

關於質數有很多歷史悠久的世界級難題，如哥德巴赫猜想、黎曼猜想、孿生質數猜想等，等你以後去了解和研究！

這是一組極為有趣的連環算式，已知算式中的字母表示著 10 個不同的質數。只知道 E 為 61，試試看，你能填寫出其他的算式嗎？

$$A + 2 = B$$
$$B + 4 = C$$
$$C + 6 = D$$
$$D + 8 = E$$
$$E + 10 = F$$
$$F + 12 = G$$
$$G + 14 = H$$
$$H + 16 = I$$
$$I + 18 = J$$

2越玩越聰明的 數學遊戲 ⑤

21▶ 趣填質數 答案

41 + 2 = 43

43 + 4 = 47

47 + 6 = 53

53 + 8 = 61

61 + 10 = 71

71 + 12 = 83

83 + 14 = 97

97 + 16 = 113

113 + 18 = 131

22▶ 趣得重選數　　　　　★★☆

在「246246」中填入適當的運算符號（不能使用括號，括號屬於關係符號而非運算符號），使答案為兩個相同數字組成的數。

試試看，每道算式皆有多種答案！

$$246246 = 11$$
$$246246 = 22$$
$$246246 = 33$$
$$246246 = 44$$
$$246246 = 55$$
$$246246 = 66$$
$$246246 = 77$$
$$246246 = 88$$
$$246246 = 99$$

22▶ 趣得重選數 答案

答案為 11 的共有 7 種：

$24 - 6 \div 2 - 4 - 6 = 11$

$2 + 4 + 6 \div 2 - 4 + 6 = 11$

$2 + 4 \times 6 \div 2 \div 4 + 6 = 11$

$2 - 4 + 6 \div 2 + 4 + 6 = 11$

$2 \times 4 + 6 - 2 \div 4 \times 6 = 11$

$2 \times 4 - 6 \times 2 \div 4 + 6 = 11$

$2 \div 4 \times 6 - 2 + 4 + 6 = 11$

答案為 22 的共有 21 種：

$2 + 4 + 62 - 46 = 22$

$24 - 6 + 24 \div 6 = 22$

$24 \div 6 + 24 - 6 = 22$

$2 - 4 \times 6 - 2 + 46 = 22$

$2 + 4 \times 6 - 24 \div 6 = 22$

$2 - 4 + 6 + 24 - 6 = 22$

$2 - 4 + 6 \times 24 \div 6 = 22$

$2 - 4 - 6 + 24 + 6 = 22$

$2 \div 4 + 62 \div 4 + 6 = 22$

$2 + 46 - 2 - 4 \times 6 = 22$

$2 \times 46 \div 2 - 4 \times 6 = 22$

$24 + 6 + 2 - 4 - 6 = 22$

$24 - 6 + 2 - 4 + 6 = 22$

$24 - 6 \times 2 + 4 + 6 = 22$

$24 - 6 \div 2 \times 4 \div 6 = 22$

$2 + 4 - 6 - 2 + 4 \times 6 = 22$

$2 + 4 \times 6 - 2 + 4 - 6 = 22$

$2 \times 4 + 6 - 2 + 4 + 6 = 22$

$2 \times 4 + 6 \times 2 - 4 + 6 = 22$

$2 \times 4 \times 6 - 2 - 4 \times 6 = 22$

$2 \times 4 \times 6 \div 2 + 4 - 6 = 22$

答案為 33 的共有 5 種：

$2 \div 4 \times 6 + 24 + 6 = 33$

$2 \div 4 \times 62 - 4 + 6 = 33$

$24 + 6 + 2 \div 4 \times 6 = 33$

$24 + 6 \times 2 \div 4 + 6 = 33$

$2 + 4 + 6 \div 2 + 4 \times 6 = 33$

答案為 44 的共有 15 種：

$2 \times 46 - 2 - 46 = 44$

$2 + 46 - 24 \div 6 = 44$

$2 + 4 - 6 - 2 + 46 = 44$

$2 + 4 \times 6 + 24 - 6 = 44$

$2 \times 4 + 6 + 24 + 6 = 44$

$2 \times 4 \times 6 - 24 \div 6 = 44$

$2 + 4 + 62 - 4 \times 6 = 44$

$2 + 46 - 2 + 4 - 6 = 44$

$2 \times 46 - 2 \times 4 \times 6 = 44$

$2 \times 46 \div 2 + 4 - 6 = 44$

$24 + 6 + 2 \times 4 + 6 = 44$

$24 - 6 + 2 + 4 \times 6 = 44$

$2 + 4 \times 6 \div 2 \times 4 - 6 = 44$

$2 \times 4 + 6 \times 2 + 4 \times 6 = 44$

$2 \times 4 \times 6 - 2 + 4 - 6 = 44$

答案為 55 的共有 2 種：

$2 + 4 + 6 \div 2 + 46 = 55$

$2 \div 4 \times 62 + 4 \times 6 = 55$

答案為 66 的共有 10 種：

$2 + 46 + 24 - 6 = 66$

$24 - 6 + 2 + 46 = 66$

$2 \times 4 + 6 \times 2 + 46 = 66$

$2 \times 4 \times 6 + 24 - 6 = 66$

$2 \div 4 \times 6 \times 24 - 6 = 66$

$2 + 4 + 62 + 4 - 6 = 66$

$2 \times 46 - 2 - 4 \times 6 = 66$

$24 + 6 \times 2 \times 4 - 6 = 66$

$24 - 6 + 2 \times 4 \times 6 = 66$

$24 \times 6 \times 2 \div 4 - 6 = 66$

答案為 77 的共有 2 種：

$$246 \div 2 - 46 = 77$$

$$2 \div 4 \times 62 + 46 = 77$$

答案為 88 的共有 4 種：

$$2 \times 46 - 24 \div 6 = 88$$

$$24 + 62 - 4 + 6 = 88$$

$$2 + 46 \div 2 \times 4 - 6 = 88$$

$$2 \times 46 - 2 + 4 - 6 = 88$$

答案為 99 的共有 2 種：

$$246 \div 2 - 4 \times 6 = 99$$

$$2 + 4 + 62 \div 4 \times 6 = 99$$

23▶ 趣拼等式　　　　　　　　★★☆

請將適當的數字填入空格內，使之成為一道等式。

想想看，該如何填呢？

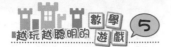

23▶ 趣拼等式 答案

$$1234 \times 1476 = 1821384$$
$$1234 \times 1151 = 1420334$$
$$1 \times 12 \times 123 \times 1234 = 1821384$$

24 趣填等式　　　　　　　　　　★★☆

例如：請在空格內填入 1、2、3、4、5、6、7、8、9 各一次，使兩道等式都能夠成立。你能填出來嗎？

$$\square\square\square+\square=360$$

$$\square\square\square+\square\square=360$$

由第一道等式，不難猜出它百位和十位的數字分別為 3 和 5，而兩個個位的數字只要符合其和等於 10 即可。同樣道理，第二道算式中，不出現已經填寫過的數字，只需要讓百位的數字為 2，兩個十位的數字相加為 15，再加個位進位上來的 1，答案就很容易填了。

$$359+1=360 \qquad 354+6=360$$
$$\text{或}$$
$$274+86=360 \qquad 271+89=360$$

題目：

請在空格內填入 1、2、3、4、5、6、7、8、9 各一次，使兩道等式都能夠成立。你能填出來嗎？

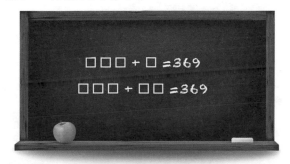

24 ► 趣填等式 答案

分析過程與例子相同。

$$365+4=369$$
$$271+98=369$$

或

$$368+1=369$$
$$274+95=369$$

25 巧鋪桌面 ★★☆

這張矩形的桌面上鋪著 28 張缺角的彩色 A4 紙,要想將整個桌面全部鋪滿,還需要多少張這樣的紙?

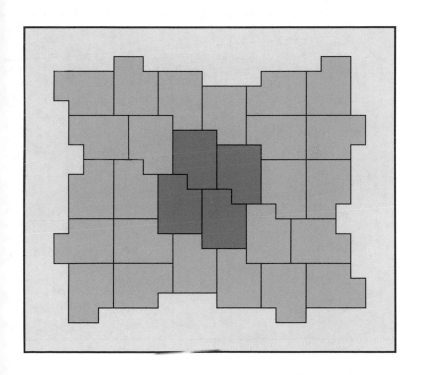

25 巧鋪桌面 答案

如果你能在這個圖中用筆畫一畫沒有鋪上的部分，恰好可以放下22張這樣的紙。

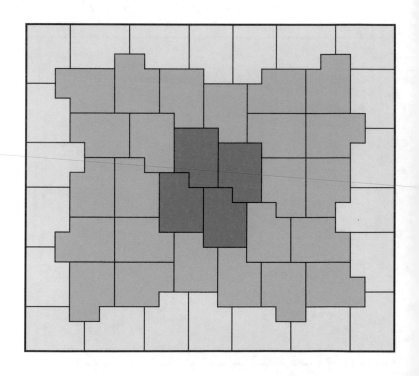

26▶ 巧拼字母 W ★★☆

請你用硬紙板製作出 12 個「W」字形紙片，每個「W」由 5 個
小正方形組成，然後拼出右邊的圖形。

試試看，你能完成嗎？

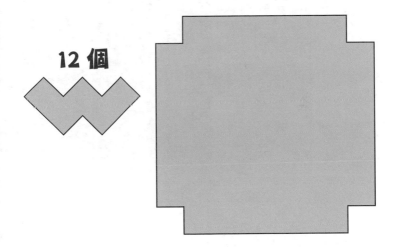

12 個

26▶ 巧拼字母山 答案

27 ▶ 趣分小貓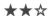

這是一組考驗同學們思考能力的小遊戲，如果按照慣性思維——

最近原則，同學們可能很難找到答案，不妨突破貫性思維，統籌

考慮，這樣你很快就會找到答案。

來試一試吧！

(1)這裡畫有 9 隻小貓。現在想請你將這個圖形，劃分為形狀相

　同、面積相等的 9 塊，每塊要有 1 隻小貓。

　試試看，你能完成嗎？

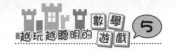

(2)方格內畫有 4 隻小貓。現在想請你將這個大正方形,劃分為

形狀相同、面積相等的 4 塊,每塊要有 1 隻小貓。

想想看,能有幾種不同的分法?

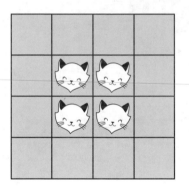

(3)請將附有小貓圖案的紙片劃分為面積相等、形狀相同的 4 塊，

　每塊要有一對可愛的小貓。

　試試看，你能完成嗎？

27 趣分小貓 答案

(1) 圖中的小貓排列很有規律。先將其橫向剪成 3 塊，每塊的面積比恰好與小貓的數量比相符合。以最下面有 2 隻小貓的那塊為模板劃分前 2 塊，此時會發現最上面有 3 隻小貓的那塊，其剩下的部分恰好是其右上角帶有鋸齒的部分，再根據右上角的這塊，將其它圖形一一劃分即可。

(2)

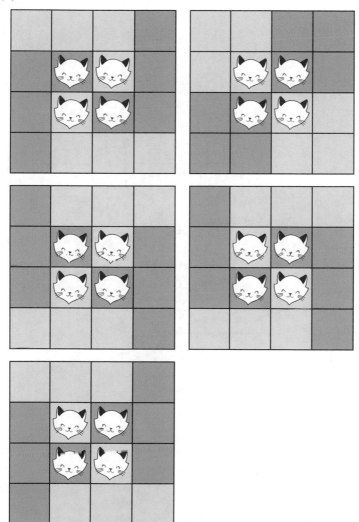

(3)

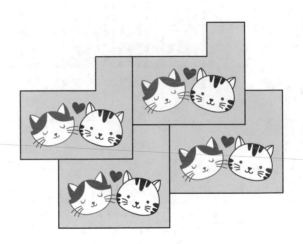

28▶ 趣變三角形　　　　　　　　　　★★☆

下課時，阿毛跟小慧玩起了趣味拼板遊戲。

阿毛得意的說：「諸位，我最近有個大的發現，拼成這個六角星 A 的 6 塊拼板，還可以重新拼出個三角形 B 來。」大家對此起了興趣，看這個圓呼呼的東西，也能變成穩定性最強的三角形？小慧也是半信半疑，就用厚紙板複製下來，要親自試一試……

問題 1：想想看，怎樣拼才能夠得到此三角形呢？

小慧很快做了出來。

大家興趣不減。小慧也想起了一道題，於是想「將」阿毛一軍：「你那個像圓球的東西可以變成三角形。我這裡有個「十」字形，劃分成了 5 塊，它也能變成個三角形。別光出題考我們，你也來試試吧？」說著，小慧也像阿毛一樣，列出了 A 和 B 兩個圖形。大家發現有看頭，紛紛圍攏過來想看個究竟。

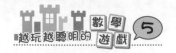
問題 2：聰明的你怎麼看？能拼成嗎？

這個問題看來難不倒阿毛，畢竟趣味數學小組長還是有一些實力的。

人群中有個叫小七的，人稱數學大腦門。他靈機一動，將小慧給出的「十」字形拉長了，也列出了拼三角形的題目。

阿毛一下子愣住了，明顯是比剛剛的「十」字形多了一個小正方形。可是上面的線並不完全相同，當然是一道新的題目了。

小慧一旁樂不可支，顯然兩道題如出一轍，但又另闢蹊徑。這多餘的小方格是不是能夠融入到三角形內呢？

問題 3：你能夠拼出來嗎？試一試吧！

A　　　　　　B

小七見阿毛愣在那裡，詭祕一笑，嘴裡大聲叫起來：「幾何三角一共八角，三角三角，幾何幾何？」像是在干擾，又像是不相信阿毛能夠解答出來……

「叮叮叮，上課時間到了，請同學們做好上課準備，馬上上課！」上課鐘聲響了，班裡才稍稍靜了下來。大家看到數學老師在黑板上寫下了「三角形定理」板書，引起同學們哄堂大笑……

28▶ 趣變三角形 （答案）

(1) 可以拼成三角形（如圖）。 (2) 同樣可以拼成三角形（如圖）。

(3) 同樣可以拼成三角形（如圖）。

29 ▶ 趣剪紙片

這裡有一塊含有小貓圖像的不規則紙片。請你用透明紙複製下來
這個紙片的外形輪廓，並試著將它劃分為形狀相同、面積相等的
4 塊。

試試看，你能完成嗎？

29▶ 趣剪紙片 答案

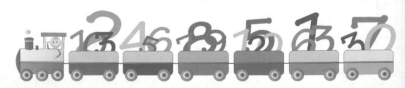

30▶ 趣味劃分　　　　　　　　　　★★★

這個「胖十字」的紙片上畫有 12 顆五角星。請將它劃分為面積
相等、形狀相同（或鏡像）的 12 塊，每塊有一顆五角星。

據說能夠在半小時內完成的人，是非常了不起的。你來試一試
吧。

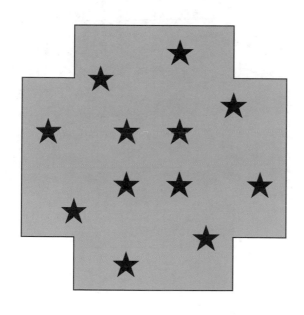

30▶ 趣味劃分 答案

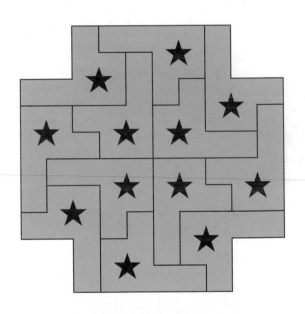

五、趣味轉化

31▶ 三角填數之 I ★☆☆

來看這樣一個三角填數遊戲：

請在空格內填入 0~9 各一次，使每條線上的 3 個數之和恰好是 7、8、9、10、11、12。

31▶ 三角填數之 1 答案

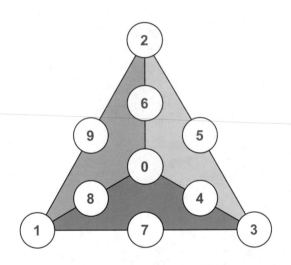

32 三角填數之 2　　　★☆☆

請在空格內填入0~9各一次，使每條線上的3個數之和恰好是8、
9、10、11、12、13。

32 三角填數之 2 答案

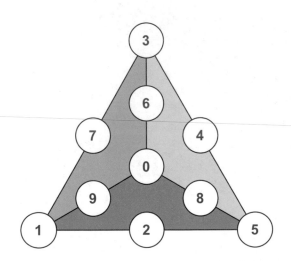

33▶ 三角填數之 3　　　　★☆☆

請在空格內填入 1～11（4 不填）各一次，使每條線上的 3 個數
之和恰好是 14。

33▶ 三角填數之 3 答案

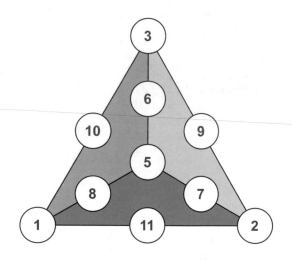

34 三角填數之 4 ★☆☆

請在空格內填入 2～12（11 不填）各一次，使每條線上的 3 個數之和恰好是 18。

34▶ 三角填數之4 答案

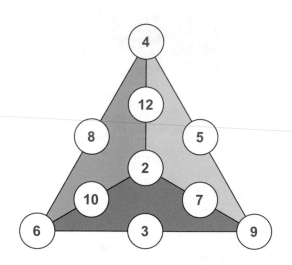

35 三角填數之5　　　　　　★☆☆

請在空格內填入 1～11（2 不填）各一次，使每條線上的 3 個數
之和恰好是 21。

35 三角填數之5 答案

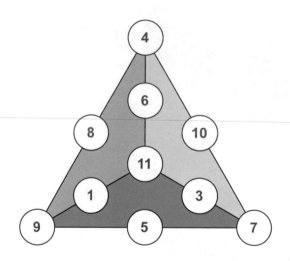

36▶ 三塊拼方 ★☆☆

請你複製這 3 個拼板,用它拼成一個正方形,當然,也可以用這
3 塊拼出一個長方形。試試吧!

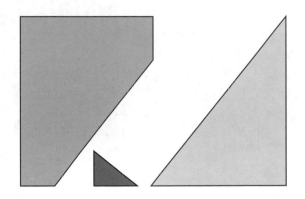

36▶ 三塊拼方 答案

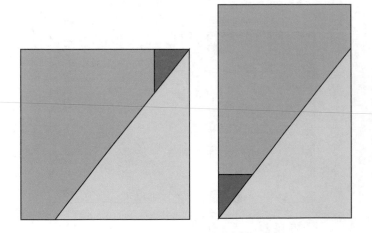

六、神機妙算

37 ▶ 試試添 4 ★☆☆

下面這兩道算式是使用相同的數字排列的，只是它們都不相等。

如果給算式中添入一個數字 4，則兩道算式都能夠成立。

你能完成嗎？

$$1 \times 867 \div 3 + 5 = 29$$
$$186 \times 7 \div 3 - 5 = 29$$

37 試試添 4 答案

如果你一味地想著去添數字，尋著可以添加數字的位置，那你的速度一定快不了。我們要觀察算式中數與運算符號的特徵，然後選擇最簡便的方法，而此題最簡便的方法，竟然是認認真真的來算一算。

顯然，所添的數字就在結果中，正確答案是：

$$1 \times 867 \div 3 + 5 = 29\boxed{4}$$
$$186 \times 7 \div 3 - 5 = \boxed{4}29$$

38▶ 實心變空心之 I ★★☆

請將一個正十邊形按圖劃分為 10 個等腰三角形，用來拼出比原來面積大一倍的圖形，並且拼出的圖形中間要有一個與原來大小相同的空心正十邊形。

試試看，你能用兩種不同的拼法來完成嗎？

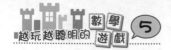

38▶ 實心變空心之1 答案

39▶ 實心變空心之 2 ★★☆

請將一個正十四邊形按圖劃分為 14 個等腰三角形，用來拼出比
原來面積大一倍的圖形，並且拼出的圖形中間要有一個與原來大
小相同的空心正十四邊形。

試試看，你能用兩種不同的拼法來完成嗎？

39▶ 實心變空心之2 答案

82

40▶ 暑假快樂　　　　　　　　　　　　　　★★☆

這是一個中間帶有矩形方孔的矩形框紙片，上面有「暑假快樂」
4個字。請你將它劃分為面積相等、形狀相同（或鏡像）的4塊，
每塊要有一個完整的字。

試試看，你能完成嗎？

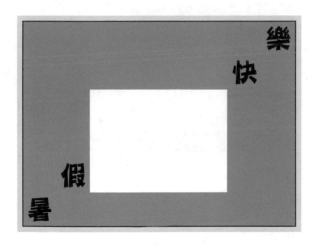

40▶ 暑假快樂 答案

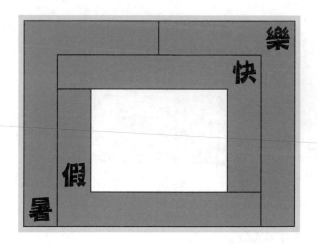

41 十分有趣　　　　　　　　　　★★★

這裡有一張畫有 8 束花的十字形紙片，請你將它劃分為形狀相

同、面積相等的 8 塊，並且每塊要有完整的一束花。

試一試，你能完成嗎？

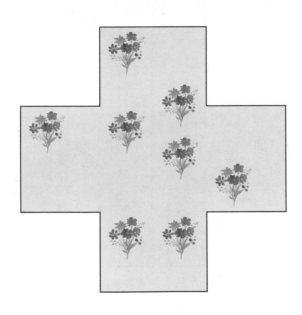

41▶ 十分有趣 答案

七、天才遊戲

42 馬踏連營

★☆☆

下面就是一個著名的馬步幻方，你能從「1」的位置，按照「馬走日字」的要求，根據數字的順序走到「64」的位置嗎？如果能夠快速找到途中經過的這些數，你就熟悉了中國象棋中「馬」的走法了。

你能算出每直行、橫列上 8 個數之和嗎？

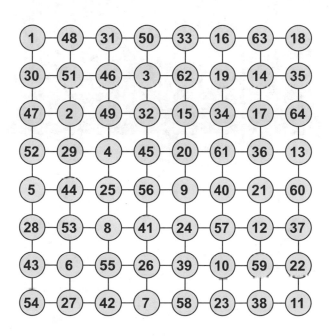

42 馬踏連營 答案

每直行、橫列上 8 個數之和為 260。

43▶ 面面俱到　　　　　　　　★☆☆

請將 1、2、3、4、5、6、7，分別填入空格內，使每條鉛直線上
的 4 個數之和皆為 34。更有趣的是，三個小立方體每個面上的 4
個數之和亦皆為 34。

你能快速地將缺失的數填上嗎？

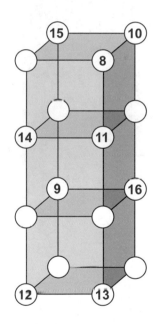

43▶ 面面俱到 答案

先由缺少一個數的面或直線之空格填起，則不難推理出答案。

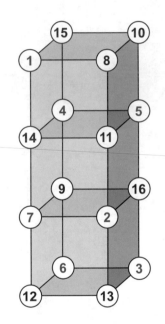

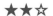

44 馬踏十字 ★★☆

熟悉「馬」的走法後，我們來玩個馬踏十字的遊戲，你能從「1」的位置，按照「馬走日字」的要求，根據數字的順序走到「12」的位置嗎？

如果讓你編排出一個馬踏十字，你能辦到嗎？

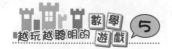

44 馬踏十字 答案

因為這是一個迴路的馬踏十字，所以如果將順次更改，很容易獲得其他的答案。

即原來的 1 改成 2，原來的 2 改成 3，原來的 3 改成 4，原來的 4 改成 5，……，原來的 12 改成 1。像這樣的更改，可以得到 12 種不同的轉換形式。

另外，如果你能夠動腦筋，還可以不依照原圖找出另外 3 種答案，如下圖。

45 ▶ 日復一日 ★★☆

這裡有兩個極像「日」字的數陣。

熟悉「馬」的走法後再玩個跳馬的遊戲，你能從「1」的位置，

按照「馬走日字」的要求，依序填入數字 2～15，最後走到「16」

的位置嗎？沒有圓圈的位置上是不能放棋子的！

試試看，你能完成嗎？

45 日復一日 答案

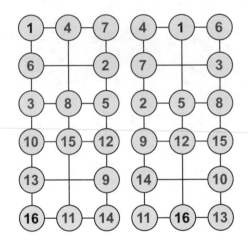

46 四面體與八面體　　　　　★★☆

請看這個四面體，它們的頂點標上了 1、2、3、4，有趣的是它 4
個面上的數之和，恰好是連續自然數 6、7、8、9。

$1 + 2 + 3 = 6$
$1 + 2 + 4 = 7$
$1 + 3 + 4 = 8$
$2 + 3 + 4 = 9$

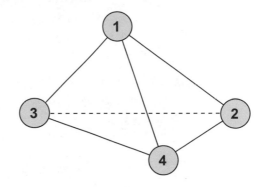

下面是個類似的八面體，六個頂點填上 1～6（1、2 已填）各數，
使它 8 個面上的數之和分別是 7～14 八個連續的自然數。

試試看，你能順利完成嗎？

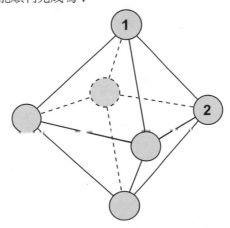

46▶ 四面體與八面體 答案

1+2+4=7 1+6+4=11

1+2+5=8 1+6+5=12

4+2+3=9 6+4+3=13

5+2+3=10 6+5+3=14

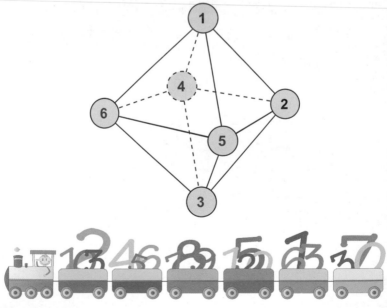

47▶ 六邊形填數　　　　　　　　　　★★☆

請將 1～18（部分數已填）各數，分別填入這六邊形的圓圈內，

使每條邊上的 4 個數之和與六邊形中間的數相符合。

試試看，你能完成嗎？

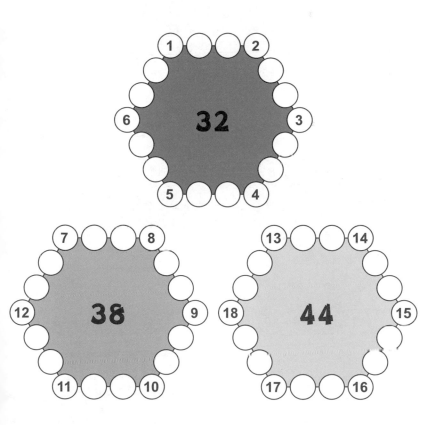

47 六邊形填數 答案

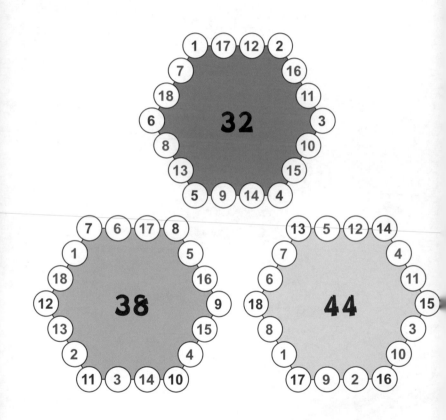

98

48▶ 填數奇招　　　　　　　　　　★★☆

這是一道很有趣的智力題。將空格內填入適當的數，使得這些算式都能夠成為等式。想想看，你有奇妙的方法，快速完成嗎？空格內限定不能單獨使用數字 0，如 $21 \times 0 + 22 \times 101 + 23 \times 0 = 2222$ 是不算的。

$$21 \times 21 + 22 \times 20 + 23 \times 10 = 1111$$
$$21 \times \square + 22 \times \square + 23 \times \square = 2222$$
$$21 \times \square + 22 \times \square + 23 \times \square = 3333$$
$$21 \times \square + 22 \times \square + 23 \times \square = 4444$$
$$21 \times \square + 22 \times \square + 23 \times \square = 5555$$
$$21 \times \square + 22 \times \square + 23 \times \square = 6666$$
$$21 \times \square + 22 \times \square + 23 \times \square = 7777$$
$$21 \times \square + 22 \times \square + 23 \times \square = 8888$$
$$21 \times \square + 22 \times \square + 23 \times \square = 9999$$

看似無從下手的題目，一旦透過觀察和分析，找到了關鍵處，問題便會迎刃而解。如果說你對所學的乘法分配律很熟悉的話，此題便難不倒你了。填填看吧！

48 填數奇招 答案

由乘法分配律得知，兩個數的和與一個數相乘，可以先把它們分別與這個數相乘，再相加，答案不變。這裡是三個數的和，同樣適用乘法分配律。

算式的結果與例子的答案是呈倍數關係的，以例式為標準，得 2222 的算式要填的三個數，可參照例式，各乘以 2 即可。第一個空格內填寫的數為 21×2 即 42，第二個空格內填寫的數為 20×2 即 40，第三個空格內填寫的數為 10×2 即 20，答案自然就是 1111×2 即 2222 了。

由例子 $21 \times 21 + 22 \times 20 + 23 \times 10 = 1111$ 而知，想要得到答案為 2222 的算式，須將原例子算式等號左右都乘 2 倍，算式可寫作：

$$(21 \times 21 + 22 \times 20 + 23 \times 10) \times 2 = 1111 \times 2 = 2222$$

$$21 \times 21 \times 2 + 22 \times 20 \times 2 + 23 \times 10 \times 2 = 1111 \times 2 = 2222$$

$$21 \times (21 \times 2) + 22 \times (20 \times 2) + 23 \times (10 \times 2) = 1111 \times 2 = 2222$$

$$21 \times 42 + 22 \times 40 + 23 \times 20 = 2222$$

以此類推，可以分別求出下面的答案來。

$$(21 \times 21 + 22 \times 20 + 23 \times 10) \times 3 = 1111 \times 3 = 3333$$

$$21 \times 21 \times 3 + 22 \times 20 \times 3 + 23 \times 10 \times 3 = 1111 \times 3 = 3333$$

$$21 \times (21 \times 3) + 22 \times (20 \times 3) + 23 \times (10 \times 3) = 1111 \times 3 = 3333$$

$$21 \times 63 + 22 \times 60 + 23 \times 30 = 3333$$

$$(21 \times 21 + 22 \times 20 + 23 \times 10) \times 4 = 1111 \times 4 = 4444$$

$$21 \times 21 \times 4 + 22 \times 20 \times 4 + 23 \times 10 \times 4 = 1111 \times 4 = 4444$$

$$21 \times (21 \times 4) + 22 \times (20 \times 4) + 23 \times (10 \times 4) = 1111 \times 4 = 4444$$

$$21 \times 84 + 22 \times 80 + 23 \times 40 = 4444$$

$$(21 \times 21 + 22 \times 20 + 23 \times 10) \times 5 = 1111 \times 5 = 5555$$

$$21 \times 21 \times 5 + 22 \times 20 \times 5 + 23 \times 10 \times 5 = 1111 \times 5 = 5555$$

$$21 \times (21 \times 5) + 22 \times (20 \times 5) + 23 \times (10 \times 5) = 1111 \times 5 = 5555$$

$$21 \times 105 + 22 \times 100 + 23 \times 50 = 5555$$

$$(21 \times 21 + 22 \times 20 + 23 \times 10) \times 6 = 1111 \times 6 = 6666$$

$$21 \times 21 \times 6 + 22 \times 20 \times 6 + 23 \times 10 \times 6 = 1111 \times 6 = 6666$$

$$21 \times (21 \times 6) + 22 \times (20 \times 6) + 23 \times (10 \times 6) = 1111 \times 6 = 6666$$

$$21 \times 126 + 22 \times 120 + 23 \times 60 = 6666$$

$$(21 \times 21 + 22 \times 20 + 23 \times 10) \times 7 = 1111 \times 7 = 7777$$

$$21 \times 21 \times 7 + 22 \times 20 \times 7 + 23 \times 10 \times 7 = 1111 \times 7 = 7777$$

$$21 \times (21 \times 7) + 22 \times (20 \times 7) + 23 \times (10 \times 7) = 1111 \times 7 = 7777$$

$$21 \times 147 + 22 \times 140 + 23 \times 70 = 7777$$

$$(21 \times 21 + 22 \times 20 + 23 \times 10) \times 8 = 1111 \times 8 = 8888$$

$$21 \times 21 \times 8 + 22 \times 20 \times 8 + 23 \times 10 \times 8 = 1111 \times 8 = 8888$$

$$21 \times (21 \times 8) + 22 \times (20 \times 8) + 23 \times (10 \times 8) = 1111 \times 8 = 8888$$

$$21 \times 168 + 22 \times 160 + 23 \times 80 = 8888$$

$$(21 \times 21 + 22 \times 20 + 23 \times 10) \times 9 = 1111 \times 9 = 9999$$

$$21 \times 21 \times 9 + 22 \times 20 \times 9 + 23 \times 10 \times 9 = 1111 \times 9 = 9999$$

$$21 \times (21 \times 9) + 22 \times (20 \times 9) + 23 \times (10 \times 9) = 1111 \times 9 = 9999$$

$$21 \times 189 + 22 \times 180 + 23 \times 90 = 9999$$

看似頗難下手的一道填數遊戲，分析下來，其實它與課本上的知識是有密切關係的。

49▶ 六個數字　　　　　　　　　　★★☆

小老鼠灰灰特別愛吃花生，看到數字「8」都能夠聯想到花生。

一天，小猴靈靈出了道算術題，要求灰灰在空格內填入數字 1、

2、3、4、5、6，使等式成立。如果能夠寫出所有的答案，靈靈

便獎勵灰灰一堆花生。

大家看到灰灰只想獎品而沒心做題的樣子十分可笑。

想想看，你能填寫出所有符合要求的等式嗎？

49▶ 六個數字 答案

顯然，兩個加數的和盡可能要大，而減數盡量的要小。首先，假如減數為 12，那麼要讓兩個加數的和為 90（即 12 ＋ 78），3 和 5 只能當十位數字，4 和 6 則只能當個位數字，將會有 4 種答案：

$$34 + 56 - 12 = 78 \qquad 54 + 36 - 12 = 78$$
$$36 + 54 - 12 = 78 \qquad 56 + 34 - 12 = 78$$

其次，讓減數為 21 時，兩個加數的和為 99，（即 21 ＋ 78），3 和 6 與 4 和 5 都有可能當十位數字和個位數字，讓 3 和 6 當十位數字，會有 4 種答案：

$$34 + 65 - 21 = 78 \qquad 64 + 35 - 21 = 78$$
$$35 + 64 - 21 = 78 \qquad 65 + 34 - 21 = 78$$

讓 4 和 5 當十位數字，同樣也有 4 種答案。

$$43 + 56 - 21 = 78 \qquad 53 + 46 - 21 = 78$$
$$46 + 53 - 21 = 78 \qquad 56 + 43 - 21 = 78$$

假如讓減數為 13、14 等數，通過試驗是沒有答案的。

因此共有以上 12 種答案。

50▶ 另一種答案　　　　　　　　　　　　★★☆

媽媽給佳佳出了這樣一道題：在「1234567」中，添入兩個除號
和四個乘號，使它們組成一道等於 35 的算式。

$$1234567 = 35$$

媽媽的話才剛講完，佳佳就動筆算了起來。雖然媽媽說用哪幾個
運算符號，但要巧妙地將這些運算符號安排進算式，還真的不是
那麼簡單的事。她自言自語：「兩個除號、四個乘號，七個數字
只有六個空，也就是說算式中的數都是一位數。」她轉過身來問
媽媽：「媽媽，算式中出現括號嗎？」媽媽笑著說：「孩子，你
忘了嗎？上次我說過，運算符號不包括括號的，括號屬於關係符
號。這道題中明確了要填的符號及它們的個數，括號是派不上用
場的。」聽了媽媽的解釋，佳佳自信地點點頭。皇天不負有心人。
佳佳果然答了出來——

$$1 \times 2 \div 3 \div 4 \times 5 \times 6 \times 7 = 35$$

媽媽看了，點點頭。接著說：「孩子，數學這種東西真的挺神奇
的。當你認為它無路可走時，也許真的就沒有什麼辦法了。如果
你的思維打通了，可不可以乘勝追擊，再找出一種不同的答案來
呢？」「怎麼？這樣的題目還會出現第二種答案嗎？」佳佳不解
地問。媽媽點點頭說：「數學講究的就是一種嚴謹。一題多解就
是小學裡讓孩子們培養良好思維的作法，你可以來試一試呀！」
佳佳有了剛才解題的經驗，想著只需要讓數字 1、2、3、4 與數
字 6 抵消掉，5 乘以 7 自然就會等於 35。沒多久，她又找到了另
外一種答案。

你來試試看，能夠找出另外一種答案嗎？

50▶ 另一種答案 答案

佳佳的思路非常正確,想到讓算式中的一些「多餘」數字「抵消」,正確答案就呼之欲出了。

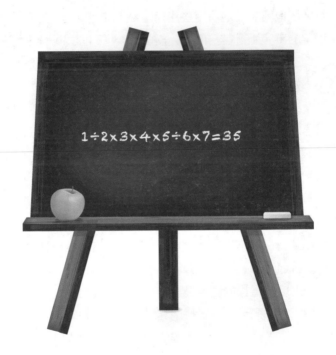

$$1÷2×3×4×5÷6×7=35$$

51▶ 添符號 ★★☆

在數字鏈「13825」中，添上適當的運算符號和括號，使答案為 100 的整數倍。

答案為 100 的算式有 4 種不同的方法，答案為 200 的算式有 3 種不同的方法。如：

$$13 + 82 + 5 = 100 \qquad (1 \times 38 + 2) \times 5 = 200$$

$$1 + 3 \times (8 + 25) = 100 \qquad (1 + 3) \times (8 + 2) \times 5 = 200$$

$$(1 + 38 \div 2) \times 5 = 100 \qquad 1 \times (38 + 2) \times 5 = 200$$

$$(1 + 3 + 8 \times 2) \times 5 = 100$$

答案為 300、400、600、700、800 的算式分別只有一種，你能夠很快找出來嗎？

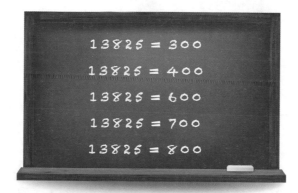

$$13825 = 300$$
$$13825 = 400$$
$$13825 = 600$$
$$13825 = 700$$
$$13825 = 800$$

越玩越聰明的數學遊戲 5

51 添符號 答案

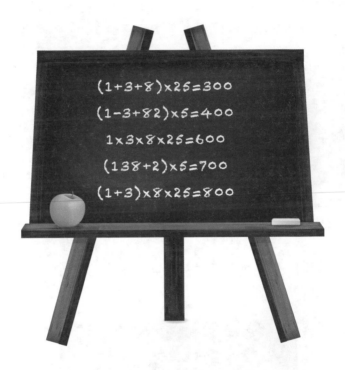

$(1+3+8) \times 25 = 300$

$(1-3+82) \times 5 = 400$

$1 \times 3 \times 8 \times 25 = 600$

$(138+2) \times 5 = 700$

$(1+3) \times 8 \times 25 = 800$

52▶ 六六大順 　　　★★★

這是一個極為奇特的填數遊戲,其樂趣遠遠大於數獨。

請將 1～32(部分數已填)中的數,分別填入空格內,使圖中用線圈起來的 4 個區域內的數之和皆為 66。當然,每直行 4 個格子內的數之和也都是 66。

試試看,你能填出來嗎?

限時:60 分鐘。

9	20	32	15	21	23	4	8
2	11	14	12	10	24	31	28

52▶ 六六大順 答案

9	20	32	15	21	23	4	8
2	11	14	12	10	24	31	28
25	6	13	22	19	18	26	3
30	29	7	17	16	1	5	27

八、五星填數

53▶ 五角星填數之 1　　　　　　　　　★☆☆

請在空格內填入適當的數，使每條線上的 4 個數之和皆為 24。

你能完成嗎？

53▶ 五角星填數之1 答案

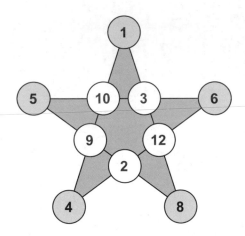

54 ▶ 五角星填數之 2　　　　　　　　★☆☆

請在空格內填入適當的數，使每條線上的 4 個數之和皆為 24。
你能完成嗎？

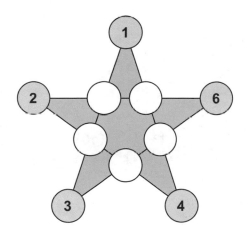

54▶ 五角星填數之 2 （答案）

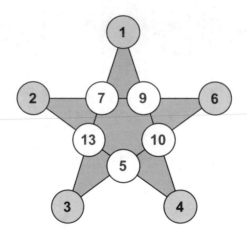

55 五角星填數之 3 ★☆☆

請在空格內填入適當的數，使每條線上的 4 個數之和皆為 24。

你能完成嗎？

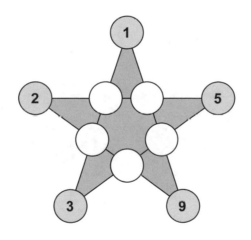

55▶ 五角星填數之 3 答案

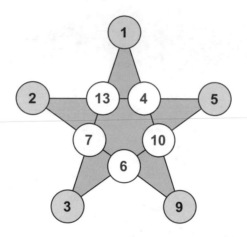

56▶ 五角星填數之 4　　　★☆☆

請在空格內填入適當的數，使每條線上的 4 個數之和皆為 24。

你能完成嗎？

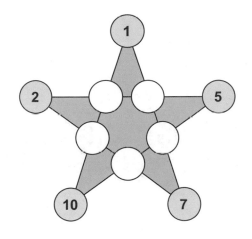

56▶ 五角星填數之4 答案

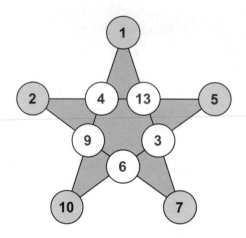

118

57▶ 五角星填數之 ㄅ ★☆☆

請在空格內填入適當的數，使每條線上的 4 個數之和皆為 24。

你能完成嗎？

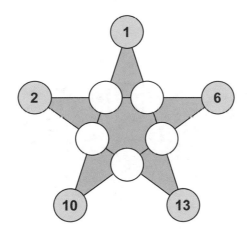

57▶ 五角星填數之5 答案

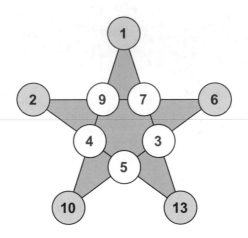

58▶ 五角星填數之6　　　　★☆☆

請在空格內填入適當的數，使每條線上的4個數之和皆為24。

你能完成嗎？

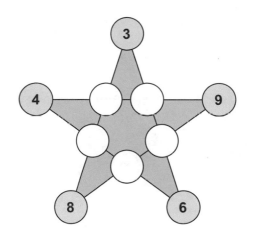

58▶ 五角星填數之 6 答案

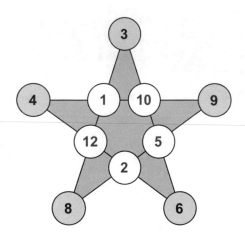

59▶ 五角星填數之ㄅ　　　　　　　　★☆☆

請在空格內填入適當的數，使每條線上的 4 個數之和皆為 24。

你能完成嗎？

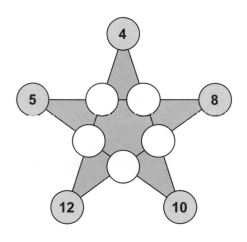

59 ▶ 五角星填數之ㄅ 答案

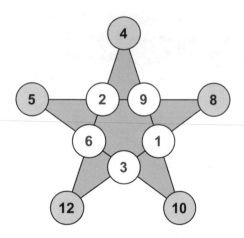

60 五角星填數之 8 ★☆☆

請在空格內填入適當的數，使每條線上的 4 個數之和皆為 24。

你能完成嗎？

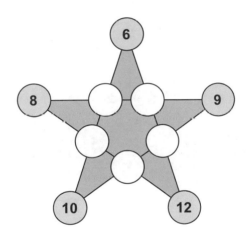

60▶ 五角星填數之8 答案

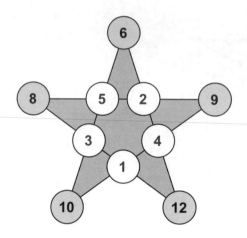

61▶ 相同數字　　　　　　　　　　★☆☆

這是一道非常奇特的算式，我們只知道空格內為相同的一個數字，你能很快寫出這道奇妙的等式嗎？

$$\square 36 \times 36 = 336 \square 6$$

61▶ 相同數字 答案

$936 \times 36 = 33696$

62 ▶ 三環填十數之 I ★☆☆

請將 1～10（部分數已填）分別填入下面圖中的空格內，使每個
圓環上的數之和皆為 24。

你來試一試，能找出答案嗎？

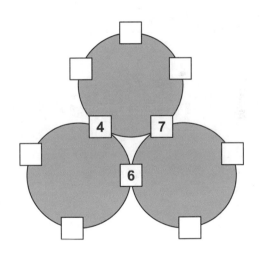

62▶ 三環填十數之1 答案

63▶ 三環填十數之2　　　　　　　　★☆☆

請將 1～10（部分數已填）分別填入下面圖中的空格內，使每個

圓環上的數之和皆為 23。

你來試一試，能找出答案嗎？

63 三環填十數之2 答案

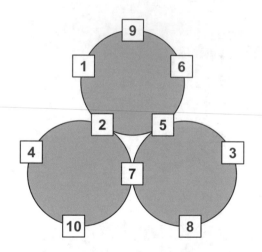

古代天文學中的幾何方法

張海潮
沈貽婷　著

本書一方面以淺顯的例子說明中學所學的平面幾何、
三角幾何和坐標幾何如何在古代用以測天,兼論中國
古代的方法;另一方面介紹牛頓如何以嚴謹的數學,
從克卜勒的天文發現推論出萬有引力定律。適合高中
選修課程和大學通識課程。